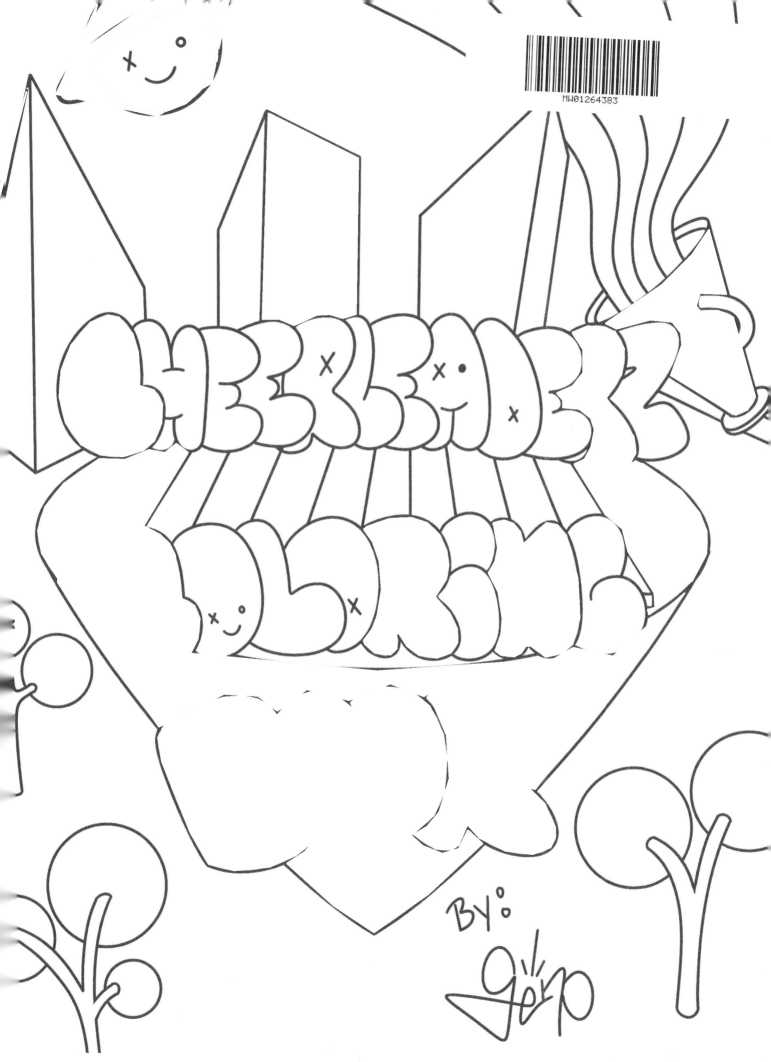

CHEERLEADERZ LLC X GENO THE GREAT LLC

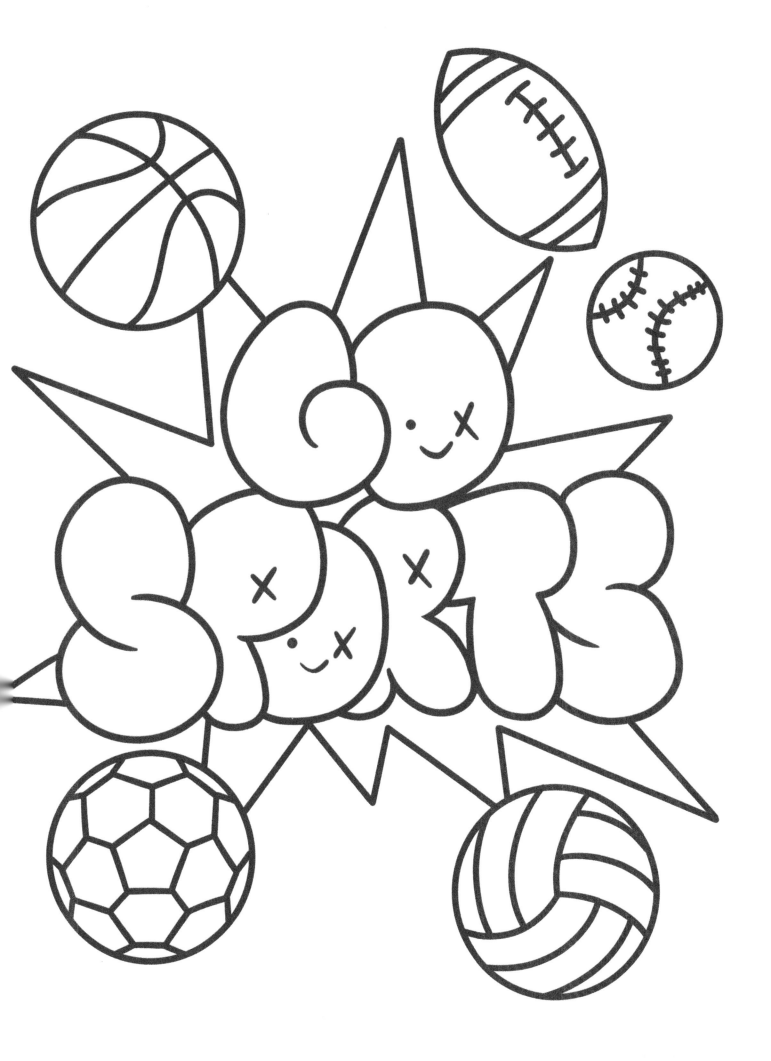

CHEERLEADERZ LLC X GENO THE GREAT LLC

CHEERLEADERZ LLC X GENO THE GREAT LLC

CHEERLEADERZ LLC X GENO THE GREAT LLC

Create Your Avatar

CHEERLEADERZ LLC X GENO THE GREAT LLC

CHEERLEADERZ LLC X GENO THE GREAT LLC

DESIGN A UNIFORM!

Front

Back

CHEERLEADERZ LLC X GENO THE GREAT LLC

CHEERLEADERZ LLC X GENO THE GREAT LLC

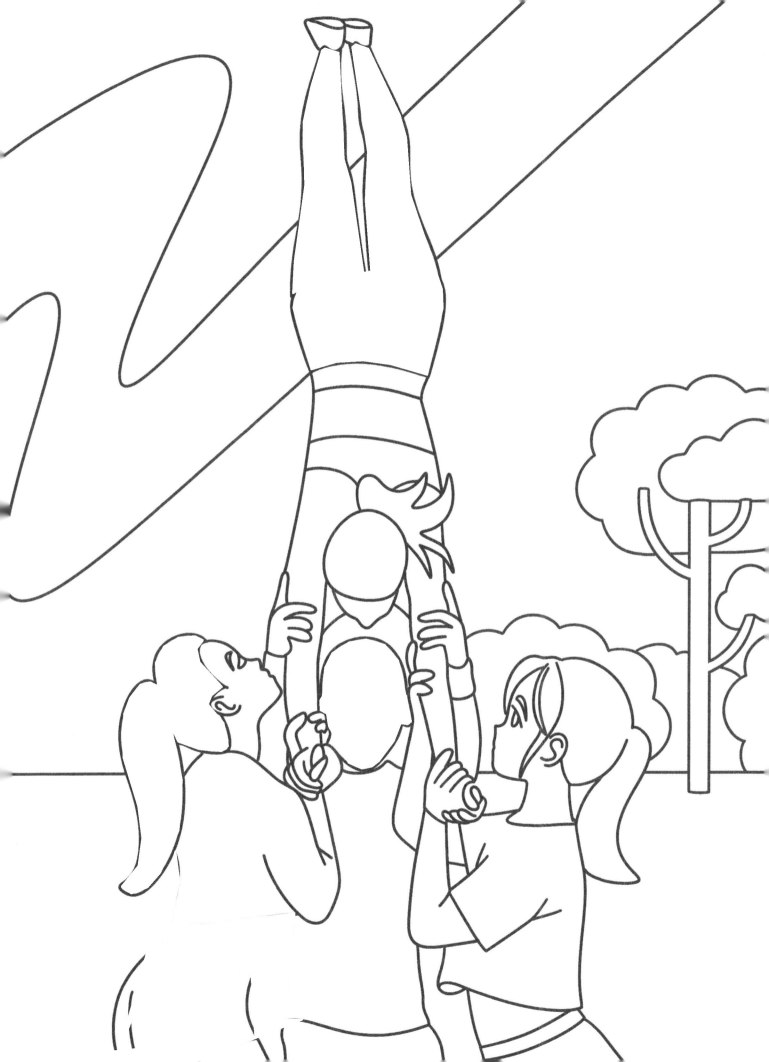

CHEERLEADERZ LLC X GENO THE GREAT LLC

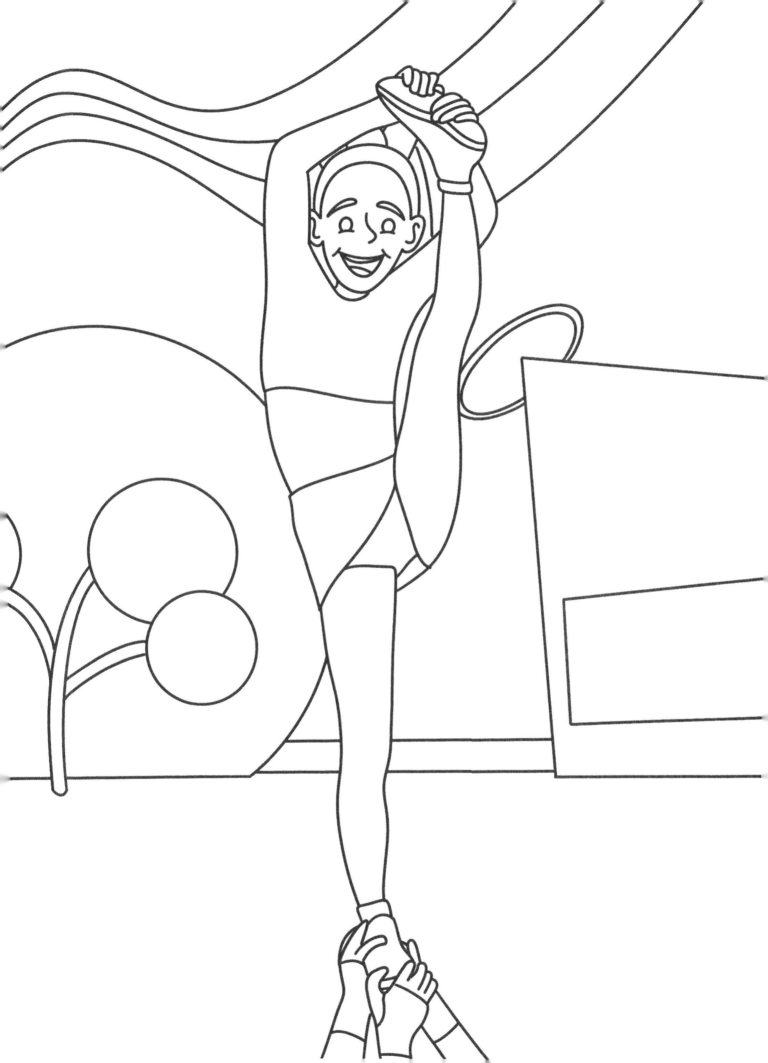

CHEERLEADERZ LLC X GENO THE GREAT LLC

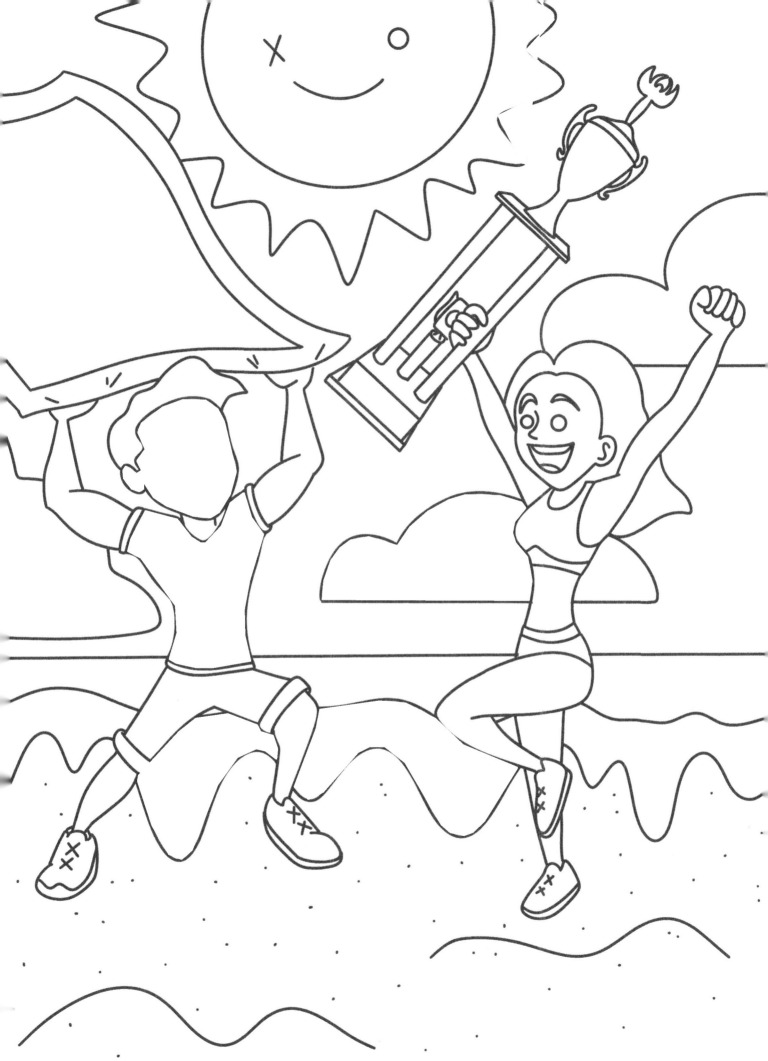

CHEERLEADERZ LLC X GENO THE GREAT LLC

CHEERLEADERZ LLC X GENO THE GREAT LLC

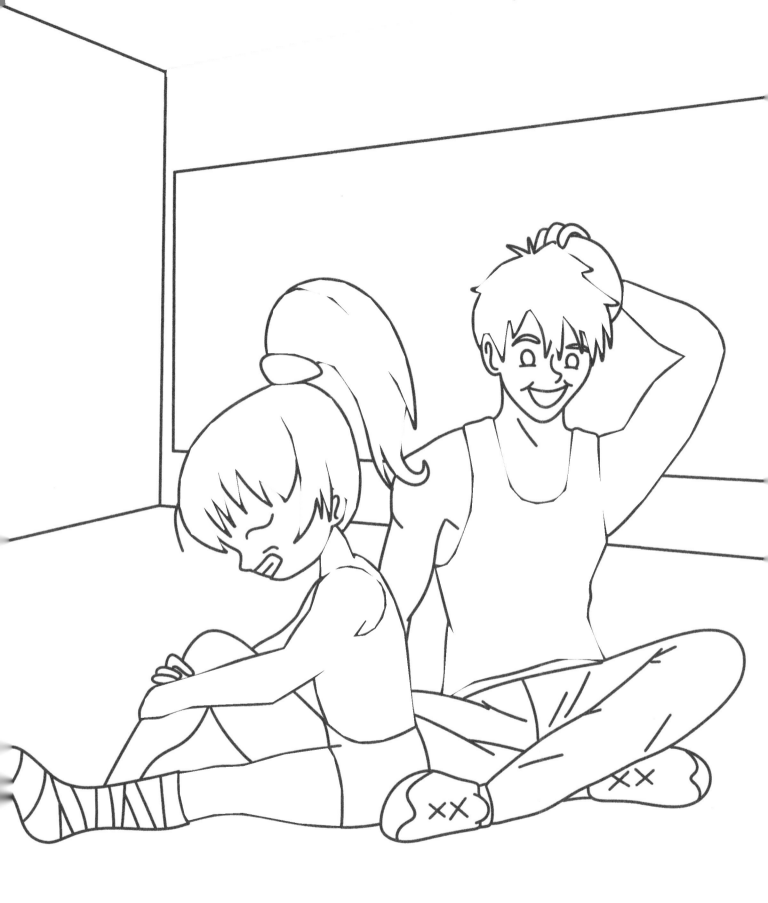

CHEERLEADERZ LLC X GENO THE GREAT LLC

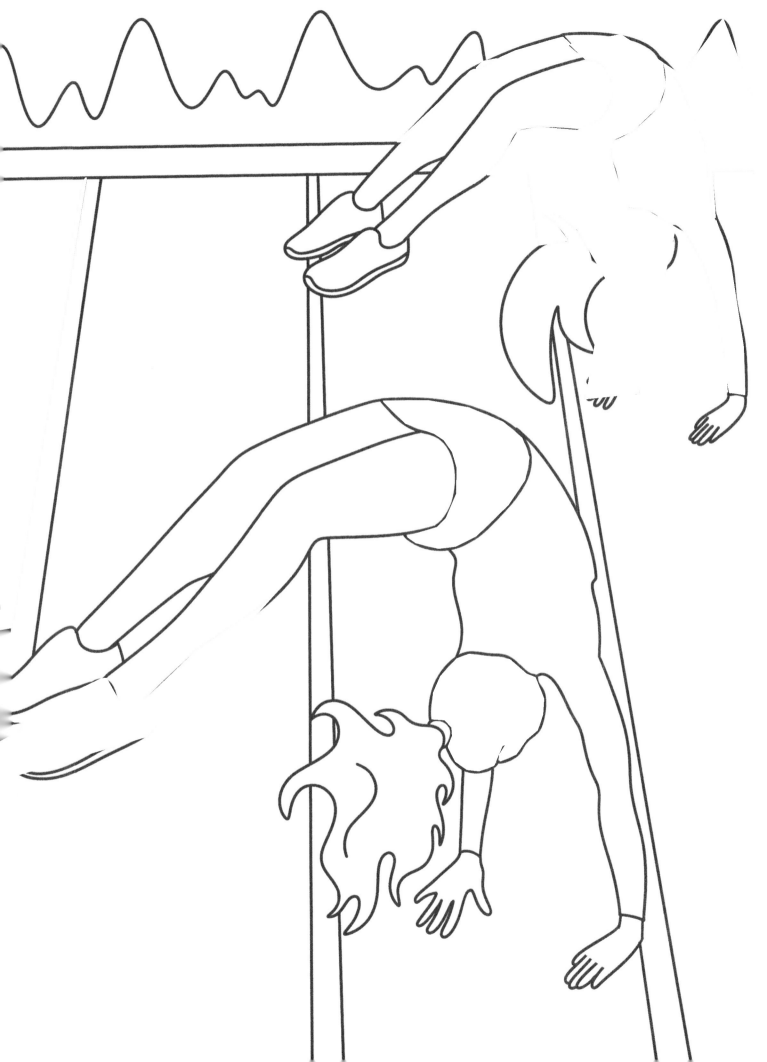

CHEERLEADERZ LLC X GENO THE GREAT LLC

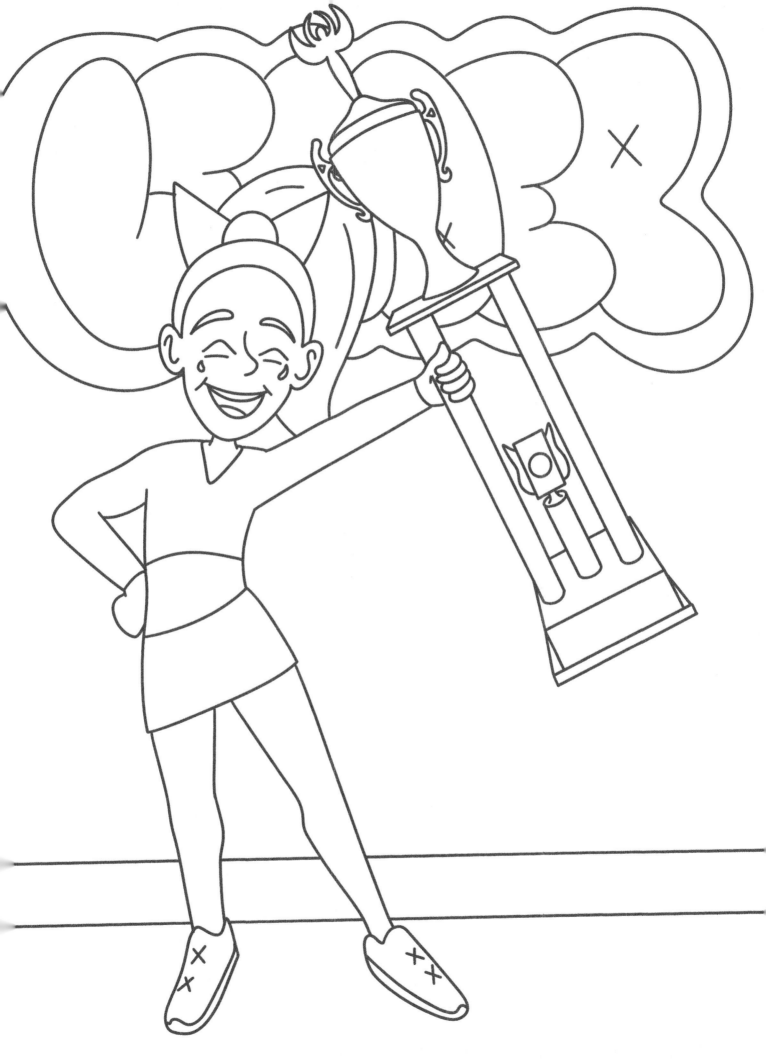

CHEERLEADERZ LLC X GENO THE GREAT LLC

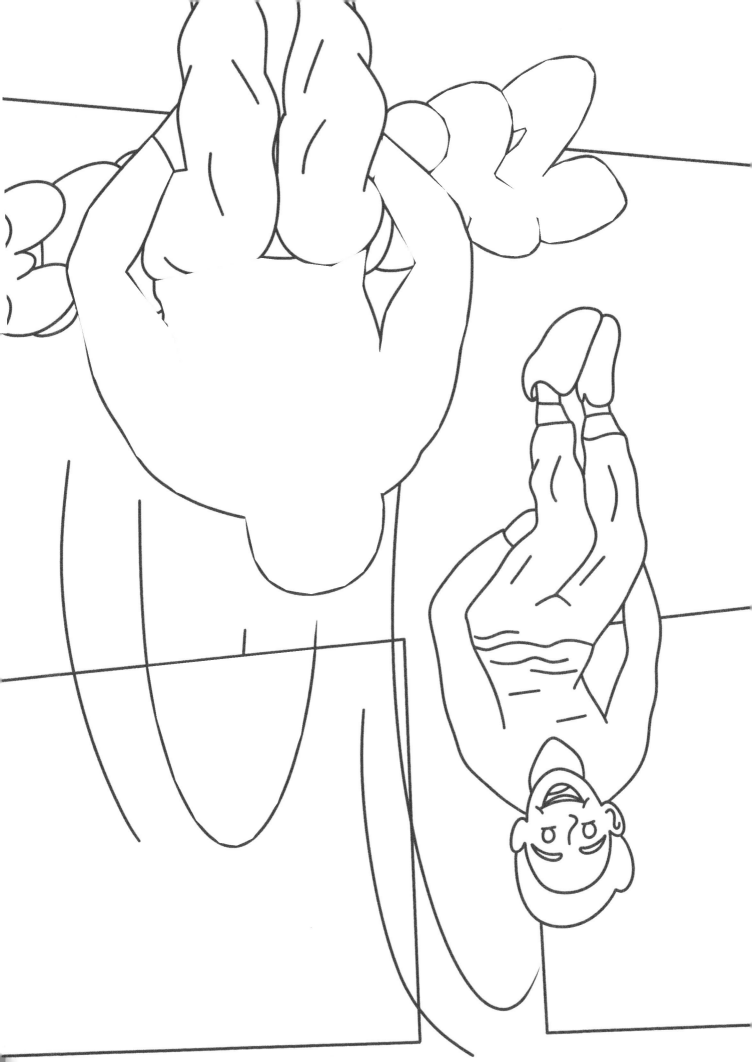

CHEERLEADERZ LLC X GENO THE GREAT LLC

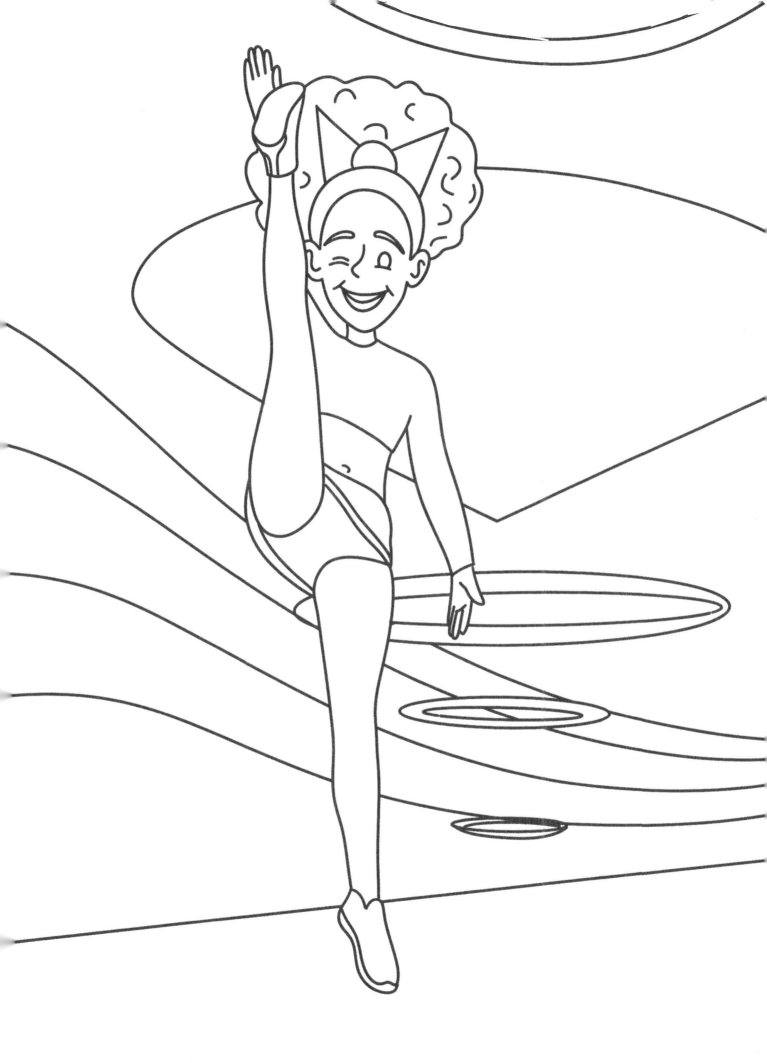

CHEERLEADERZ LLC X GENO THE GREAT LLC

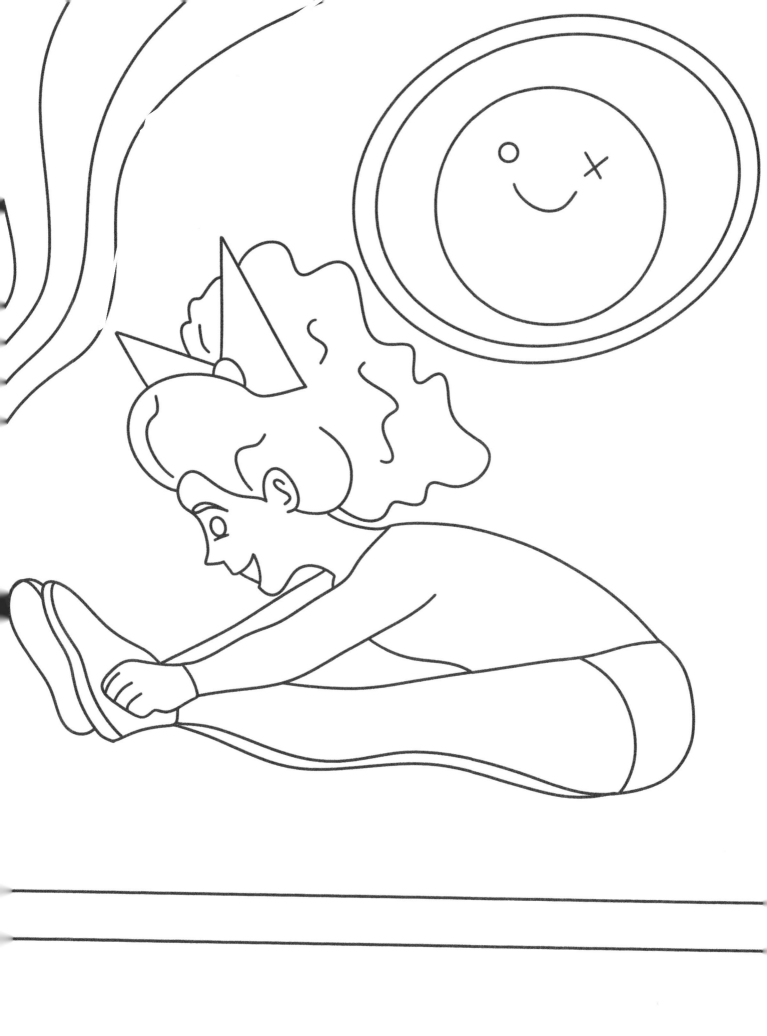

CHEERLEADERZ LLC X GENO THE GREAT LLC

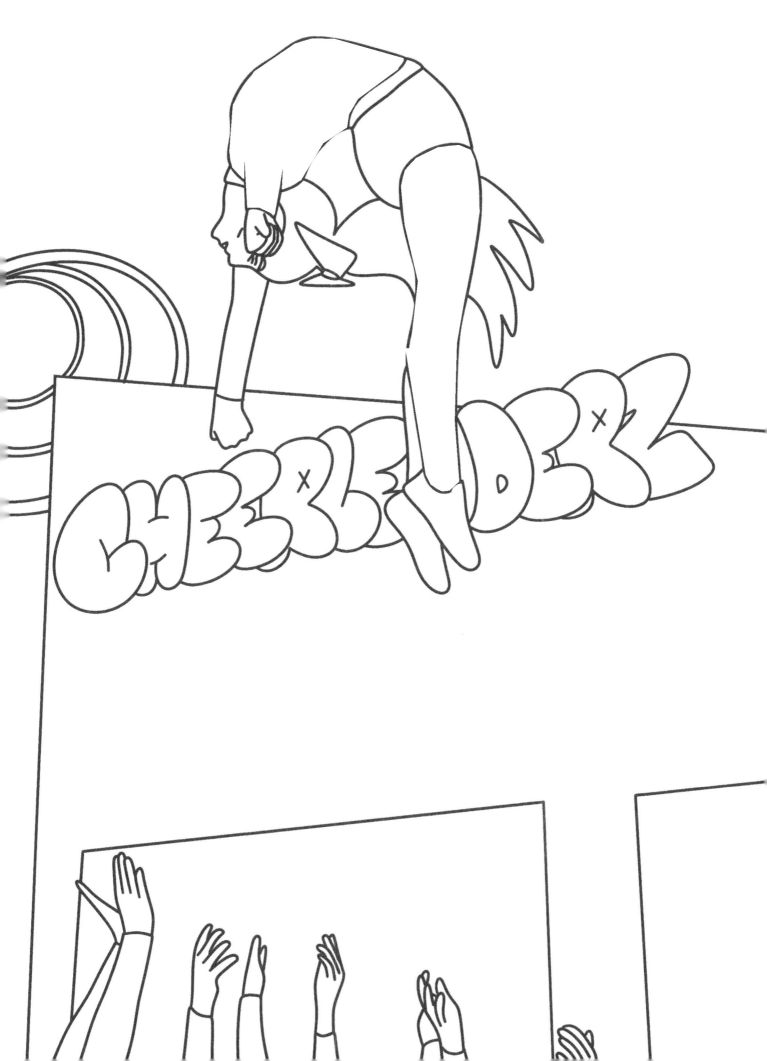

CHEERLEADERZ LLC X GENO THE GREAT LLC

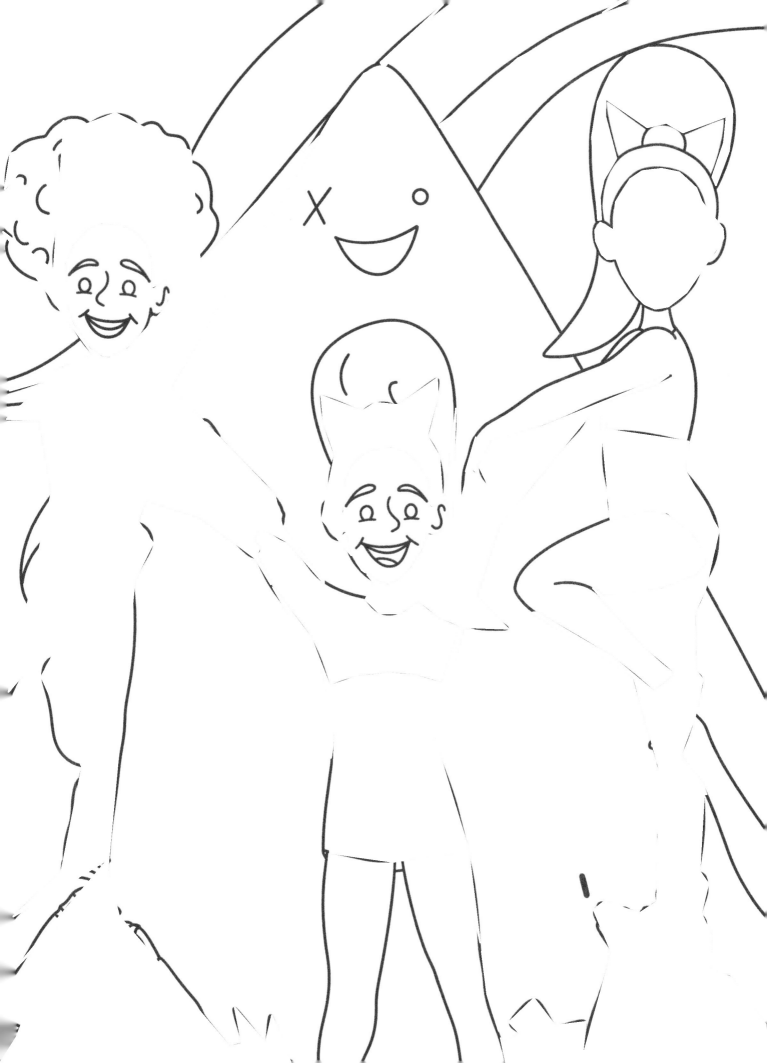

CHEERLEADERZ LLC X GENO THE GREAT LLC

CHEERLEADERZ LLC X GENO THE GREAT LLC

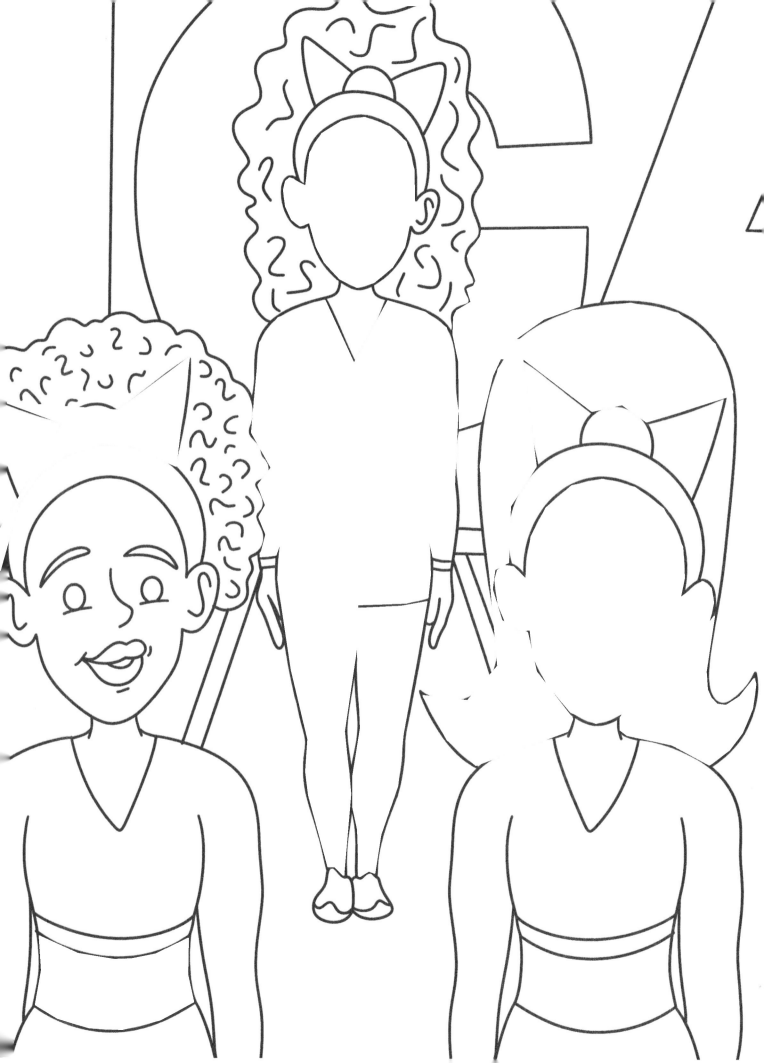

CHEERLEADERZ LLC X GENO THE GREAT LLC

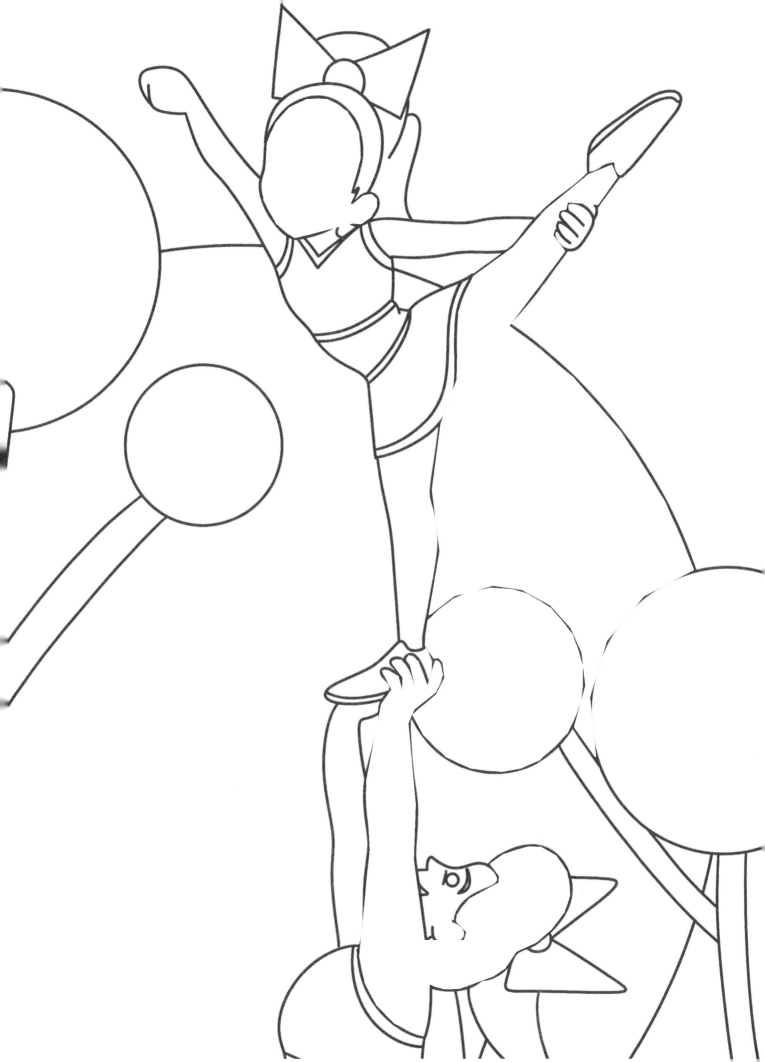

CHEERLEADERZ LLC X GENO THE GREAT LLC

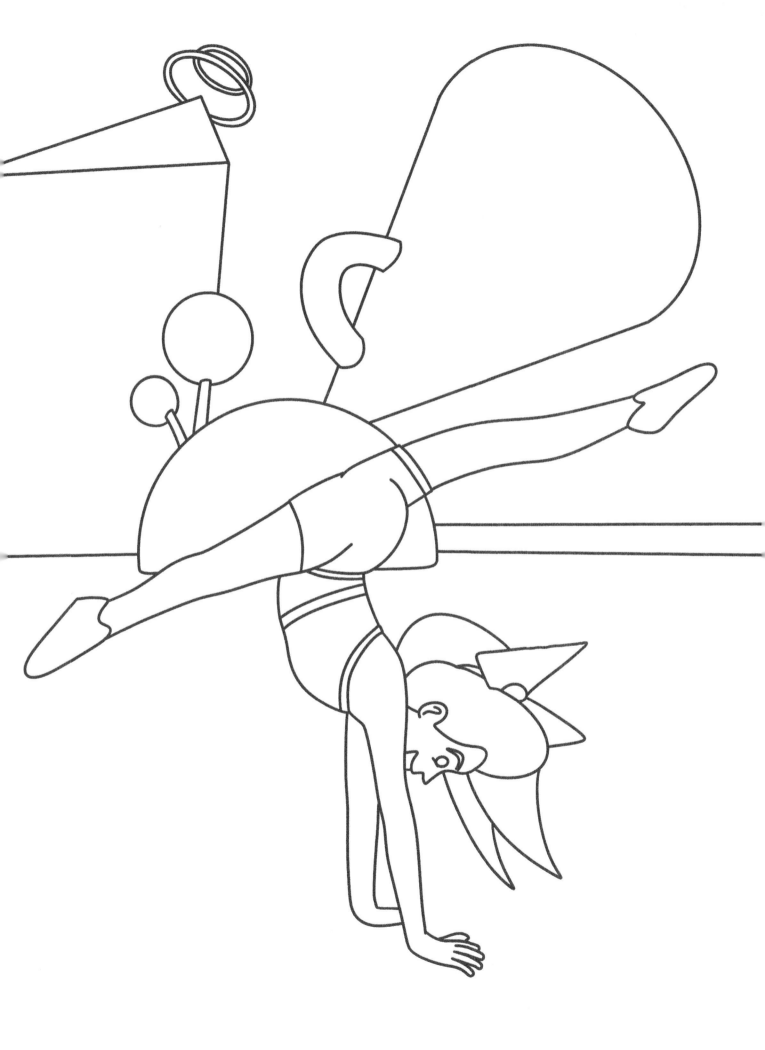

CHEERLEADERZ LLC X GENO THE GREAT LLC

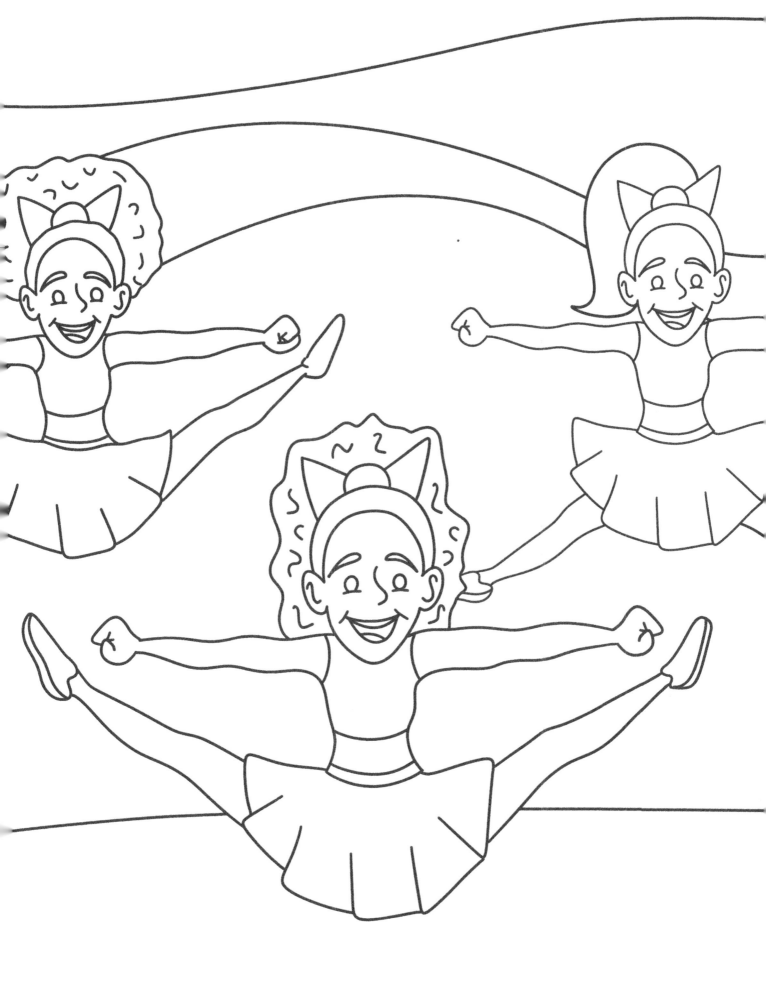

CHEERLEADERZ LLC X GENO THE GREAT LLC

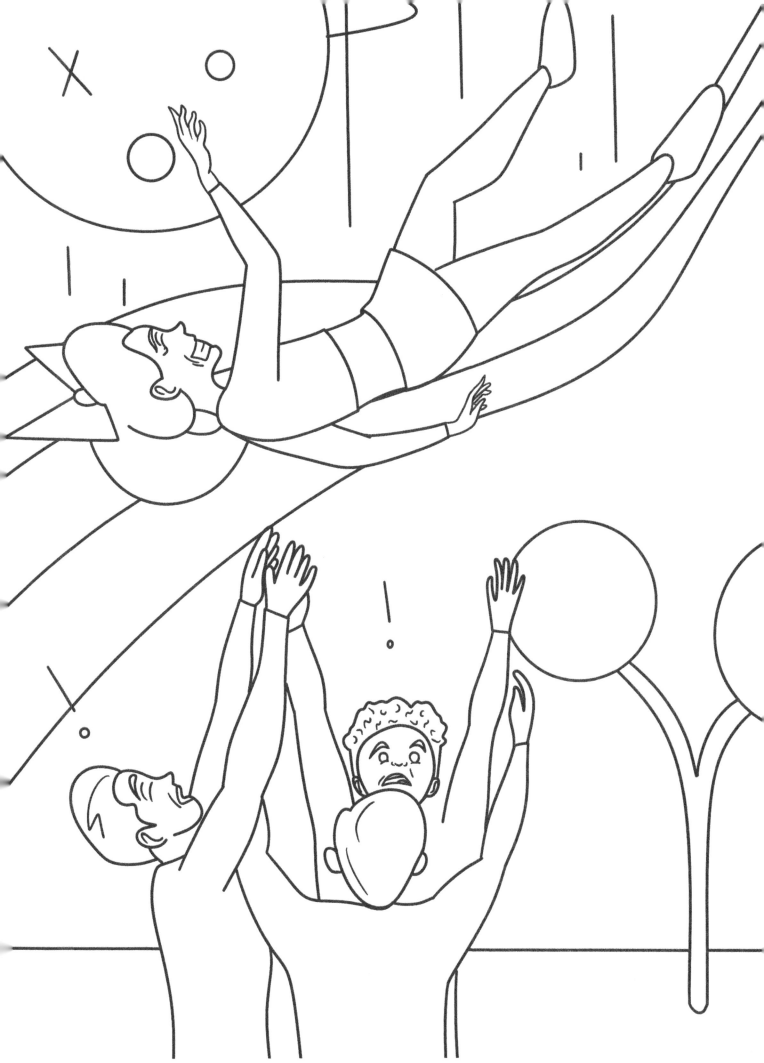

CHEERLEADERZ LLC X GENO THE GREAT LLC

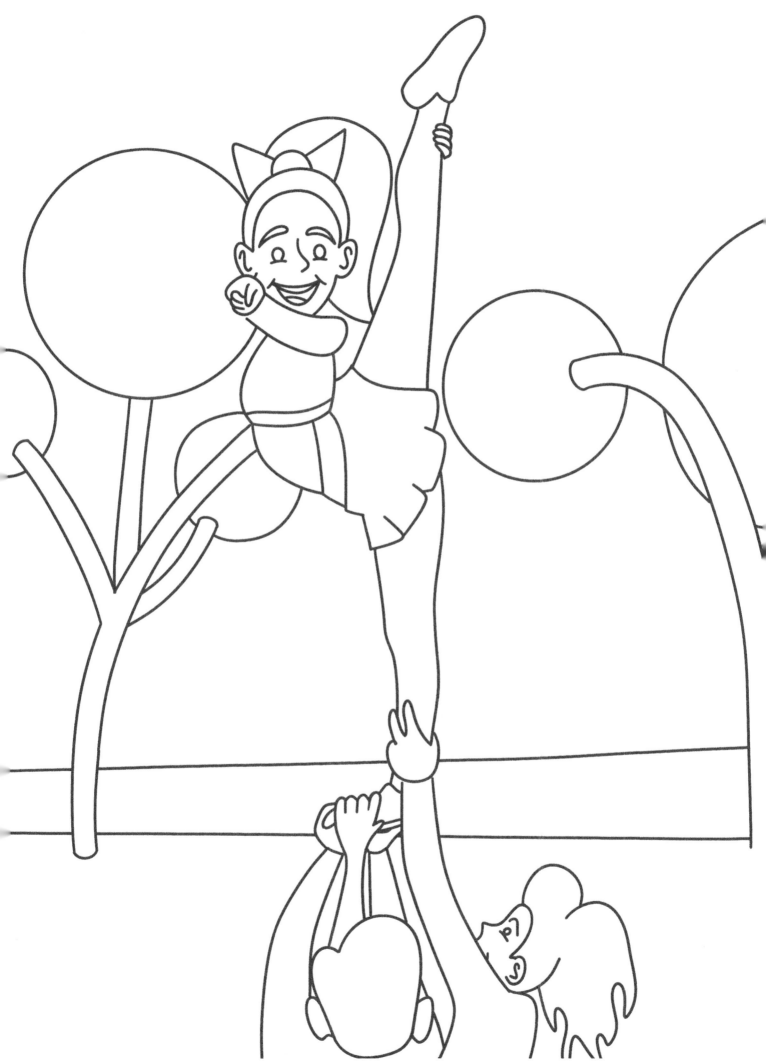

CHEERLEADERZ LLC X GENO THE GREAT LLC

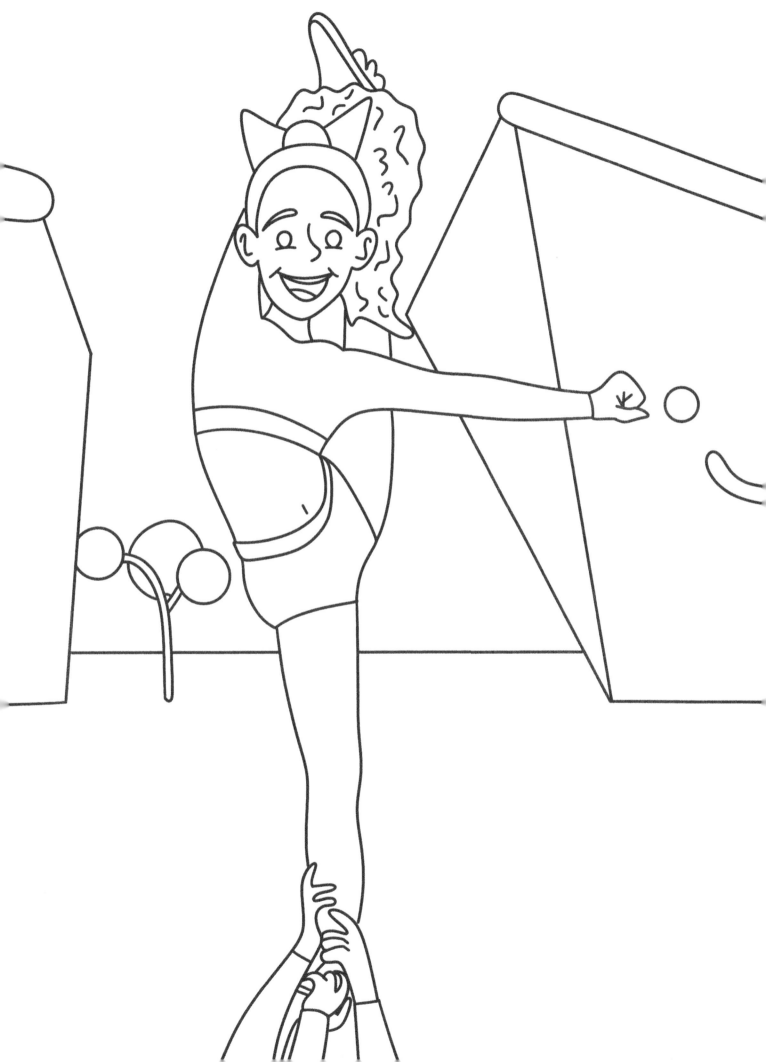

CHEERLEADERZ LLC X GENO THE GREAT LLC

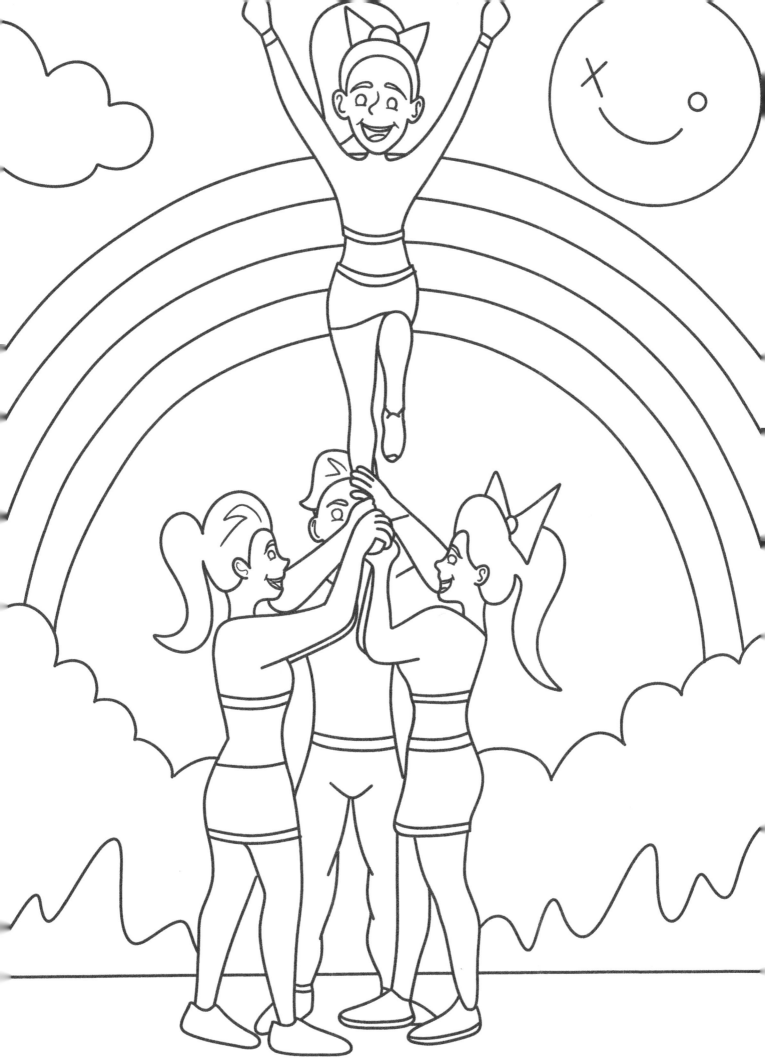

CHEERLEADERZ LLC X GENO THE GREAT LLC

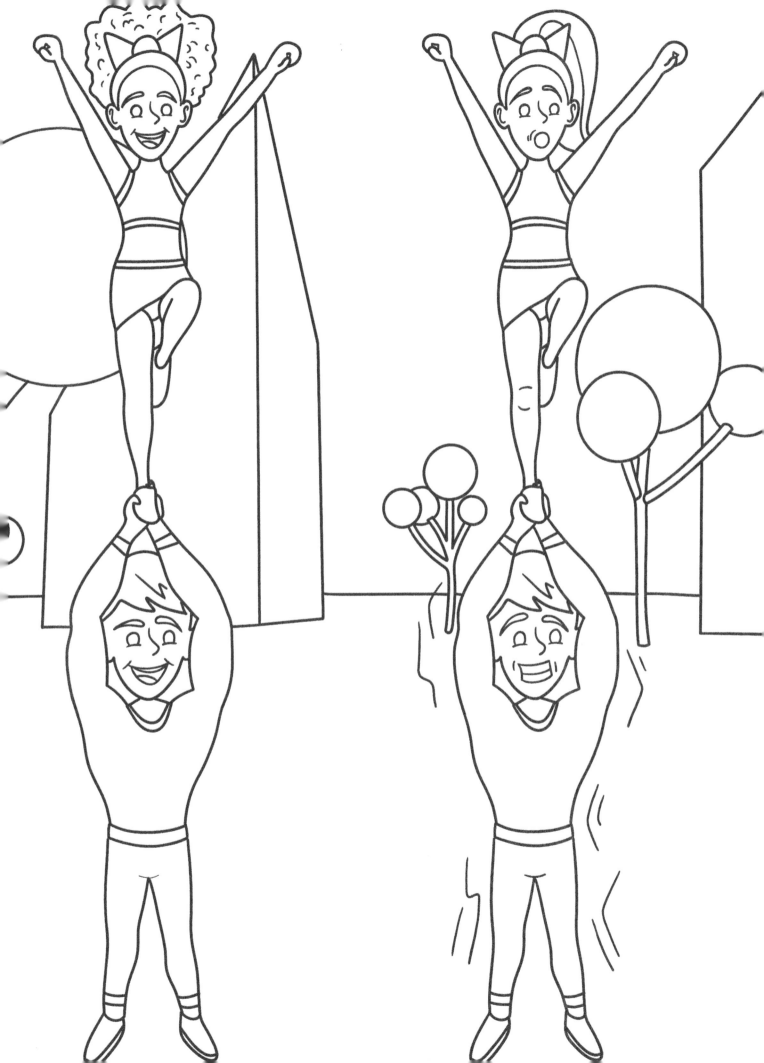

THANK YOU FOR THE SUPPORT
AND WELCOME TO THE CLUB!

CHEERLEADERZ LLC
X
GENO THE GREAT LLC

Made in the USA
Coppell, TX
22 July 2023

19496471R00037